◎ 历代名家心经书法

本社 编

广西美术出版社

图书在版编目（ＣＩＰ）数据

历代名家心经书法 / 本社编. —南宁：广西美术出
版社，2011.8（2023.3重印）
ISBN 978-7-5494-0383-7

Ⅰ.①历… Ⅱ.①广… Ⅲ.①汉字—法书—作品
集—中国 Ⅳ.①J292.21

中国版本图书馆CIP数据核字（2011）第183632号

历代名家心经书法
LIDAI MINGJIA XINJING SHUFA

编　　者 / 本社编

出 版 人 / 陈　明

终　　审 / 杨　勇

责任编辑 / 潘海清

封面设计 / 石绍康

版式设计 / 陈　凌

责任校对 / 陈小英　尚永红

审　　读 / 林柳源　陈宇虹

出版发行 / 广西美术出版社

地　　址 / 广西南宁市望园路9号（邮编530022）

网　　址 / www.gxfinearts.com

制　　版 / 广西雅昌彩色印刷有限公司

印　　刷 / 广西昭泰子隆彩印有限责任公司

版　　次 / 2012年3月第1版

印　　次 / 2023年3月第8次印刷

开　　本 / 889 mm × 1194 mm　1/16

印　　张 / 3

书　　号 / ISBN 978-7-5494-0383-7/J·1557

定　　价 / 28.00元

目录

◎ 般若波罗蜜多心经

观自在菩萨，行深般若波罗蜜多时，照见五蕴皆空，度一切苦厄。舍利子，色不异空，空不异色，色即是空，空即是色，受想行识，亦复如是。舍利子，是诸法空相，不生不灭，不垢不净，不增不减。是故空中无色，无受想行识，无眼耳鼻舌身意，无色声香味触法，无眼界，乃至无意识界。无无明，亦无无明尽，乃至无老死，亦无老死尽。无苦集灭道，无智亦无得。以无所得故，菩提萨埵，依般若波罗蜜多故，心无挂碍，无挂碍故，无有恐怖，远离颠倒梦想，究竟涅槃。三世诸佛，依般若波罗蜜多故，得阿耨多罗三藐三菩提。故知般若波罗蜜多，是大神咒，是大明咒，是无上咒，是无等等咒，能除一切苦，真实不虚。故说般若波罗蜜多咒，即说咒曰：揭谛揭谛，波罗揭谛，波罗僧揭谛，菩提萨婆诃。

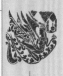

般若波羅蜜多心経

沙門玄奘奉　詔譯

觀自在菩薩行深般
若波羅蜜多時照見
五蘊皆空度一切苦
厄舍利子色不異空
空不異色色即是空
空即是色受想行識
亦復如是舍利子是
諸法空相不生不滅
不垢不浄不增不減
是故空中無色無受
想行識無眼耳鼻
舌身意無色聲香
味觸法無眼界乃至
無意識界無無明亦
無無明盡乃至無老

菩所得故菩提薩埵
依般若波羅蜜多故
心無罣礙無罣礙故
無有恐怖遠離顛倒
夢想究竟涅槃三世
諸佛依般若波羅蜜
多故得阿耨多羅三
藐三菩提故知般若
波羅蜜多是大神呪
是大明呪是無上呪
是無等等呪能除一切苦
真實不虚故説般若
波羅蜜多呪即説呪曰
揭諦揭諦般羅揭諦
般羅僧揭諦菩提莎婆訶

晉　右將軍
王羲之書

晉　王羲之（303—361），字逸少，琅邪临沂人，有"书圣"之称。

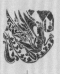

般若波羅蜜多心経

沙門，玄奘奉　詔譯

觀自在菩薩行深般

若波羅蜜多時照見

五蘊皆空度一切苦

厄舍利子色不異空

空不異色色即是空

空即是色受想行識

亦復如是舍利子是

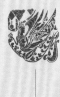

諸法空相不生不滅

不垢不淨不增不減

是故空中無色無受

想行識無眼耳鼻

舌身意無色聲香

味觸法無眼界乃至

無意識界無無明

無明盡乃至無老

死亦無老死盡無苦

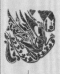

集滅道無智亦無得以

無所得故菩提薩埵

依般若波羅蜜多故

心無罣礙無罣礙故

無有恐怖遠離顛倒

夢想究竟涅槃三世

諸佛依般若波羅蜜

多以得阿耨多羅三

藐三菩提故知般若

波羅蜜多是大神呪
是大明呪是無上呪是
無等等呪能除一切苦
真實不虛故説般若
波羅蜜多呪即説呪曰
揭諦揭諦般羅揭諦
波羅僧揭諦菩提莎婆訶
　　　晋右將軍
　　王羲之書

◎ 历代名家心经书法

唐歐陽詢書

般若波羅蜜多心經

觀自在菩薩行深般若波羅蜜多時照見

五蘊皆空度一切苦厄舍利子色不異空

空不異色色即是空空即是色受想行識

亦復如是舍利子是諸法空相不生不滅

不垢不淨不增不減是故空中無色無受

想行識無眼耳鼻舌身意無色聲香味觸

法無眼界乃至無意識界無無明亦無無

明盡乃至無老死亦無老死盡無苦集滅

道無...

般若波羅蜜多故心無罣礙無罣礙故無

有恐怖遠離顛倒夢想究竟涅槃三世諸

佛依般若波羅蜜多故得阿耨多羅三藐

三菩提故知般若波羅蜜多是大神咒是

大明呪是無上呪是無等等咒能除一切

苦真實不虛故說般若波羅蜜多呪即說

呪曰

揭帝揭帝　　波羅揭帝

波羅僧揭帝　菩提薩婆訶

般若波羅蜜多心經

貞觀九年十月旦日率更令歐陽詢書

唐　欧阳询（557—641），字信本，潭州临湘（今长沙）人，"楷书四大家"之一。

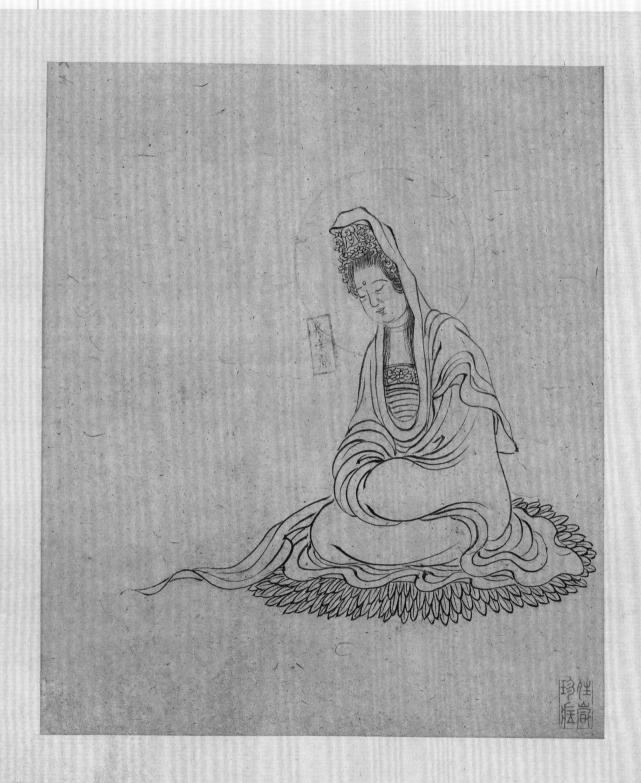

趙松雪書心經　棠村重裝

右十字

文端公遺跡蓋為棠村梁相國書
籤也
文孫晴嵐得之京師　晴嵐藏此
經久矣忽得此籤如珠還合浦卻
入平津屬余記之如左　照

康熙初年真定梁棠村相國收藏前人真蹟
家富裝池精好書籤必藉名筆此
太傅文端公遺墨晴嵐通政得之附裝冊後棠
村本惜不可見兩此冊風神儔上未知孰為後先
也迺年來棠村秘玩散著人間子孫不復能保
且以見名德詒留之遠而聰於玩好為大惑也
趙文敏書心經曾見　內府所藏不下十數本而機
法圓靈此幀實遠過之　文端公題籤附裝
冊後古香手澤近接几席　晴嵐之寶重固宜識

元　赵孟頫（1254—1322），字子昂，湖州（今浙江）人，"楷书四大家"之一。

般若波羅蜜多心經
觀自在菩薩行深般若波羅蜜
多時照見五蘊皆空度一切苦厄
舍利子色不異空空不異色色即
是空空即是色受想行識亦復
如是舍利子是諸法空相不生滅
不垢不淨不增不減是故空中無
色無受想行識無眼耳鼻舌身

意無色聲香味觸法無眼界乃
至無意識界無無明亦無無明
盡乃至無老死亦無老死盡無
苦集滅道無智亦無得以無所
得故菩提薩埵依般若波羅蜜
多故心無罣礙無罣礙故無有恐
怖遠離顛倒夢想究竟涅槃
三世諸佛依般若波羅蜜多故

得阿耨多羅三藐三菩提故知

般若波羅蜜多是大神呪是大

明是無上呪是無等等呪能除一

切苦真實不虛故說般若波羅

蜜多呪即說呪曰

揭諦揭諦

波羅揭諦

波羅僧揭諦

菩提薩婆訶

般若波羅蜜多心經

弟子趙孟頫奉為

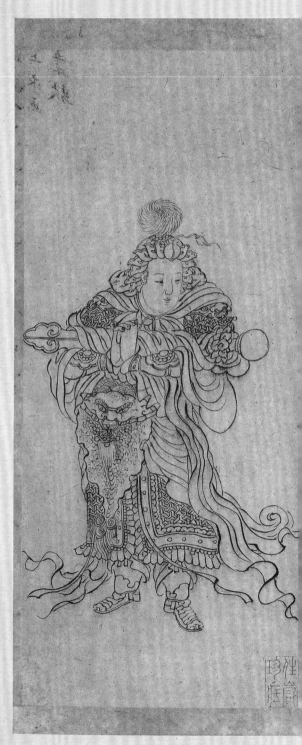

般若波羅蜜多心経
觀自在菩薩行深般若
羅多蜜時照見五蘊皆空
度一切苦厄舍利子色不
異空空不異色色即是空空
即是色受想行識亦復如
是舍利子是諸法空相不生
不滅不垢不淨不增不減是
空中無色無受想行識無
眼耳鼻舌身意無色聲
香味觸法無眼界乃至無
識界無無明亦無無明盡乃
至無老死亦無老死盡無苦
集滅道無智亦無得以無所

羅蜜多故心无罣礙无罣
礙故无有恐怖遠離顛倒
夢想究竟涅槃三世諸佛
依般若波羅蜜多故得阿
耨多羅三藐三菩提故知
般若波羅蜜多是大神咒
是大明咒是无上咒是无
等等咒能除一切苦真實不
虛故説般若波羅蜜多咒
即説咒曰
揭諦揭諦
波羅揭諦
波羅僧揭諦　菩提薩婆訶
般若波羅蜜多心経
　嘉靖二十年歳在辛丑
七月八日玉蘭堂書

明　文徵明（1470—1559），字徵明，长洲（今苏州）人，明代中期著名书法家、画家、诗人。

般若波羅蜜多心経

觀自在菩薩行深般若波

羅蜜多時照見五蘊皆空

度一切苦厄舍利子色不

空空不異色色即是空空

不異色受想行識亦復如

是舍利子是諸法空相不生

不减不净不增不垢是故

故空中无色无受想行识无

眼耳鼻舌身意无色声

香味触法无眼界乃至无

识界无无明亦无无明尽乃

至无老死亦无老死尽无苦

集灭道无智亦无得以无所

得故菩提萨埵依般若波

◎ 历代名家心经书法

罗蜜多故心无罣碍无罣
碍故无有恐怖远离颠倒
梦想究竟涅槃三世诸佛
依般若波罗蜜多故得阿
耨多罗三藐三菩提故知
般若波罗蜜多是大神咒
是大明咒是无上咒是无等
等咒能除一切苦真实不

故故說般若波羅蜜多呪

即說呪曰

揭諦揭諦　波羅揭諦

波羅僧揭諦　菩提薩婆訶

般若波羅蜜多心經

嘉靖二十年歲在辛丑

七月八日玉蘭堂書

董香光書

般若波羅蜜多心經
觀自在菩薩行深般若波
羅蜜多時照一五蘊皆空
度一切苦厄舍利子色不異
空空不異色色即是空空
即是色受想行識亦復如
是舍利子是諸法空相不生
不滅不垢不淨不增不減是
故空中無色無受想行識無
眼耳鼻舌身意無色聲香
味觸法無眼界乃至無意識
界無無明亦無無明盡乃至
無老死亦無老死盡無苦集
滅道無智亦無得以無所得
故菩提薩埵依般若波羅蜜
多故心無罣礙無罣礙故無有

容多坟得阿耨多羅三藐三
菩提坟知般若波羅蜜多是
大神呪是大明呪是等上呪是至等
等呪能除一切苦真實不虛坟説般
若波羅蜜多呪即説呪曰
属書此經盖六百卷般若之心宗
朱海岳曾有石刻傳逆頗訛舛
字余為訂正仍以卷法書之期5
公結一般若卷屬綠巳
揭帝揭帝波羅揭帝波羅
僧揭帝菩提薩婆訶
般若波羅蜜多心經
少司空李公鳳植德本皖心正覺
崇禎六年歲在癸酉嘉平
九日董其昌書于長安邸中

明　董其昌（1555—1636），字玄宰，华亭（今上海松江）人，明代后期著名书法家、书画理论家。

董香光書

般若波羅蜜多心経

觀自在菩薩行深般若波

羅蜜多時照見五蘊皆空

度一切苦厄舍利子色不異

空空不異色色即是空空

即是色受想行識亦復如

是舍利子是諸法空相不生

不滅不后不争不增不減是

舍利中無色無受想行識無
眼耳鼻舌身意無色聲香
味觸法無眼界乃至無意識
界無無明亦無無明盡乃至
無老死亦無老死盡無苦集
滅道無智亦無得以無所得
故菩提薩埵依般若波羅蜜
多故心無罣礙無罣礙故無有
恐怖遠離顛倒夢想究竟

涅槃三世諸佛依般若波羅
蜜多故得阿耨多羅三藐三
菩提故知般若波羅蜜多是
大神呪是大明呪是无上呪是无等
等呪能除一切苦真實不虛故説般
若波羅蜜多呪即説呪曰

屬書此經蓋六百卷般若之心宗
茱海岳曾有石刻傳之頗訛舛
字余為訂正仍以卷法書之期5

公結一般若羞廣揚也

揭帝揭帝波羅揭帝波羅

僧揭帝菩提薩婆訶

般若波羅蜜多心經

少司空李公鳳植德本般心正覺

崇禎六年歲在癸酉嘉平

九日董其昌書于長安邸中

般若波羅蜜多心經

觀自在菩薩行深般若波

羅蜜多時照見五蘊皆空度

一切苦厄舍利子色不異空

空不異色色即是空空即

是色受想行識亦復如是

舍利子是諸法空相不

生不滅不垢不淨不增不

减是故空中無色無受想

行識無眼耳鼻舌身意

無色聲香味觸㳒無眼

界乃㸃無意識眄無無

明六無無明盡乃至無

老死亦無老死盡無苦

集滅道無智六無得以

無所得故菩提薩埵依

清　傅山（1607—1684），字青竹，山西阳曲人，明末清初书法家、医学家。

般若波羅蜜多故心無罣

礙無罣礙故無有恐怖

遠離顛倒夢想究竟涅槃

樂三世諸佛依般若波

羅蜜多故得阿耨多羅

三藐三菩提故知般若

波羅蜜多是大神呪是

大明呪是無上呪是無等

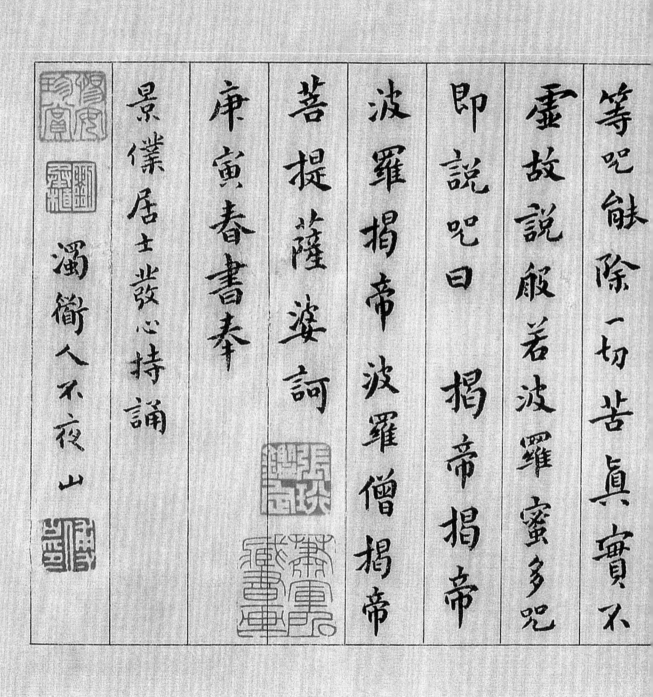

等呪能除一切苦真實不

虛故說般若波羅蜜多呪

即說呪曰　揭帝揭帝

波羅揭帝波羅僧揭帝

菩提薩婆訶

庚寅春書奉

景僕居士敬心持誦

濁衢人不夜山

般若波羅蜜多心經
觀自在菩薩行深般若波羅蜜多時
照見五蘊皆空度一切苦厄舍利子
色不異空空不異色色即是空空即
是色受想行識亦復如是舍利子是
諸法空相不生不滅不垢不淨不增
不減是故空中無色無受想行識無
眼耳鼻舌身意無色聲香味觸法無
眼界乃至無意識界無無明亦無無
明盡乃至無老死亦無老死盡無苦
集滅道無智亦無得以無所得故菩
提薩埵依般若波羅蜜多故心無罣

硏...石古生...遠離顛倒夢

想究竟涅槃三世諸佛依般若波羅
蜜多故得阿耨多羅三藐三菩提故
知般若波羅蜜多是大神咒是大明
咒是無上咒是無等等咒能除一切
苦真實不虛故說般若波羅蜜多咒
即說咒曰

谷達㗗㗛　　㗕得㗛浔
巴喇㗛浔　　阿喇桑㗛得
玻堤娑訶
般若波羅蜜多心経
乾隆二十九年浴
佛日御筆

◎ 历代名家心经书法

零叁叁

清　乾隆（1711—1799），清入关后第四任皇帝，他喜爱书法，三希堂收藏了晋以后历代名家名作，影响深远。

般若波羅蜜多心經

玄奘大師譯

觀自在菩薩行深般若波羅蜜多時照見五蘊皆空度一切苦厄舍利子色不異空空不異色色即是空空即是色受想行識亦復如是舍利子是諸法空相不生不滅不垢不淨不增不減是故空中無色無受想行識無眼耳鼻舌身意無色聲香味觸法無眼界乃至無意識界無無明亦無無明盡乃至無老死亦無老死盡無苦集滅道無智亦無得以無所得故菩

菩薩埵依般若波羅蜜多故心无罣礙无罣礙故无有
恐怖遠離顛倒夢想究竟涅槃三世諸佛依般若
波羅蜜多故得阿耨多羅三藐三菩提故知般若波
羅蜜多是大神咒是大明咒是无上咒是无等等咒

能除一切苦真實不虛故說般若波羅蜜多咒即說
咒曰　揭諦揭諦　波羅揭諦

菩提薩婆訶　摩訶般若波羅蜜多心經

波羅僧揭諦

四十四年五月　于右任

◎ 历代名家心经书法

近代　于右任（1879—1964），字诱人，陕西三原人，当代草圣，1932年创立『标准草书社』。

零叁伍

般若波羅蜜多心經

觀自在菩薩行深般若波羅蜜多時照見五蘊皆空

度一切苦厄舍利子色不異空空不異色色即是空

空即是色受想行識亦復如是舍利子是諸法空相

不生不滅不垢不淨不增不減是故空中無色無受

想行識無眼耳鼻舌身意無色聲香味觸法無眼界

乃至無意識界無無明亦無無明盡乃至無老死亦

無老死盡無苦集滅道無智亦無得以無所得故菩

提薩埵依般若波羅蜜多故心無罣礙無罣礙故無

有恐怖遠離顛倒夢想究竟涅槃三世諸佛依般若

波羅蜜多次得可耨多羅三藐三菩提次知役善波

羅蜜多是大神呪是大明呪是無等等呪

能除一切苦真實不虛故説般若波羅蜜多呪即説

呪曰

揭諦揭諦　波羅揭諦

波羅僧揭諦　菩提薩婆

訶　摩訶般若波羅蜜多

訶

庚子十一月二十六日維

先妣項太夫人二十四忌日敬刺血書心經追遠永慕

祈薦

冥福

男溥儒稽顙回向

◎ 历代名家心经书法

近代　溥儒（1896—1963），字心畬，河北宛平（今北京）人，著名学者，诗书画都很有造诣。

般若波羅蜜多心經

觀自在菩薩行深般若波

羅蜜多時照見五蘊皆空

度一切苦厄舍利子色不

異空空不異色色即是空

空即是色受想行識亦復

如是舍利子是諸法空相

不　無　無　乃　無　想　不　不
生　老　無　至　色　行　滅　滅
不　死　明　無　聲　識　是　不
滅　盡　盡　意　香　無　故　垢
智　無　無　乃　味　眼　空　不
亦　苦　至　識　觸　耳　中　淨
無　集　無　界　法　鼻　無　不
得　滅　老　無　無　舌　色　增
以　道　死　無　眼　身　無
無　無　亦　明　界　意　受
所
得
故
菩

提薩埵依般若波羅蜜多
故心無罣礙無罣礙故無
有恐怖遠離顛倒夢想究
竟涅槃三世諸佛依般若
波羅蜜多故得阿耨多羅
三藐三菩提故知般若波
羅蜜多是大神咒是大明
咒是無上咒是無等等咒

能除一切苦真實不虛故

說般若波羅蜜多呪即說

呪曰

揭諦揭諦　波羅揭諦

波羅僧揭諦　菩提薩婆

訶　摩訶般若波羅蜜多

庚子十一月二十六日維

先妣項太夫人二十四忌
日敬刺血書心經追遠永慕

冥福

祈薦

男溥儒稽顙回向

心经印（黄牧甫）

依般若波罗蜜多

空即是色

是无上咒

波罗僧揭谛

揭谛

菩提萨埵

能除一切苦

真实不虚

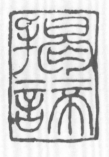

揭谛

是无等等咒

菩提萨婆诃

以无所得故

是大明咒

即说咒曰

ISBN 978-7-5494-0383-7

9 787549 403837 >

定价: 28.00元